春联挥毫必备

乙瑛碑集字春联

沈浩 编

上海书画出版社

出版说明

『爆竹声中一岁除，春风送暖入屠苏。千门万户曈曈日，总把新桃换旧符。』王安石的《元日》诗描绘了一幅宋代的春节风俗图：燃爆竹、饮屠苏酒、换桃符。然而，早在一千年前的五代后蜀孟昶那里，桃符已以一副书为『新年纳余庆，嘉节号长春』的春联悄悄改变了形式与内涵：鲜艳的红纸取代了长方形桃木板，吉祥的联语取代了『神荼』、『郁垒』的名字或画像，其寓意也由原来的驱邪避灾转向了求安祈福。春节是我国农历年中第一个也是最重要的传统节日，春联对仗的联语不仅是文字的精妙组合与书法的多样呈现，更是人们美好生活祈向的承载。这些生活祈向，虽然穿越古今，却经久不衰，回荡在一代代人的内心深处。作为这些生活祈向的载体，作为从古代派往现代的使者，春联的命运也同样历久弥新。无论大江南北、农村城市，抑或雅俗贵贱，穷达贫富，在喜气盈门的春节里，都不能没有春联的表达与塑造！

我社出版的『春联挥毫必备』系列，集名家名帖之字，成行气贯通之联。一家一帖集成一书，其内容又以类相从编排，不仅从形式到内容上有力地保证了全书的一致性与连贯性，更便于读者有针对性地、分门别类地欣赏、临摹、创作之用。可以说，一编握手中，一切纳眼底，从书法的字体书体，到文字的各种情感表达，及隐藏其后的对生活的深刻理解与美好祈向，都能在本书中找到满意的答案。

上海书画出版社

目录

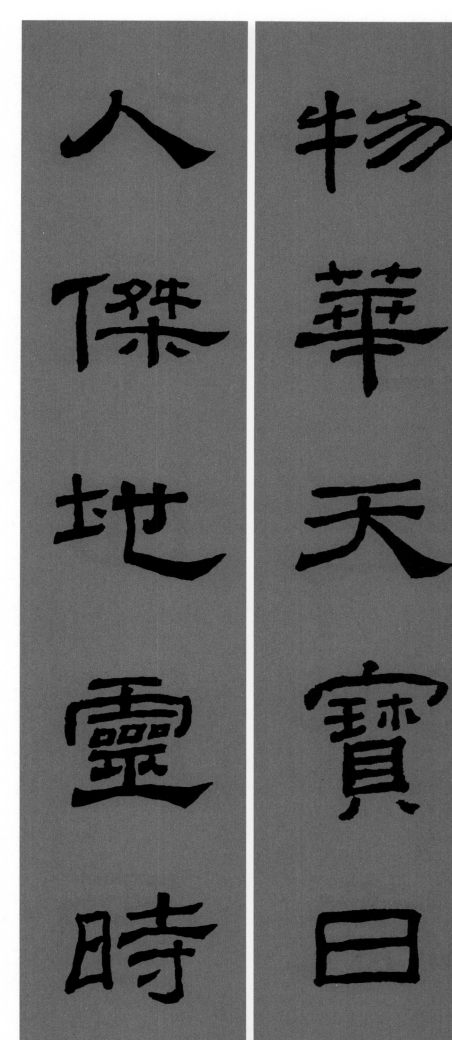

物華天寶日

人傑地靈時

上联 物华天宝日
下联 人杰地灵时

1

文章回白雪

桃李送青春

上联 文章回白雪
下联 桃李送青春

盛世情怀畅

极观峻气盈

上联 盛世情怀畅

下联 极观峻气盈

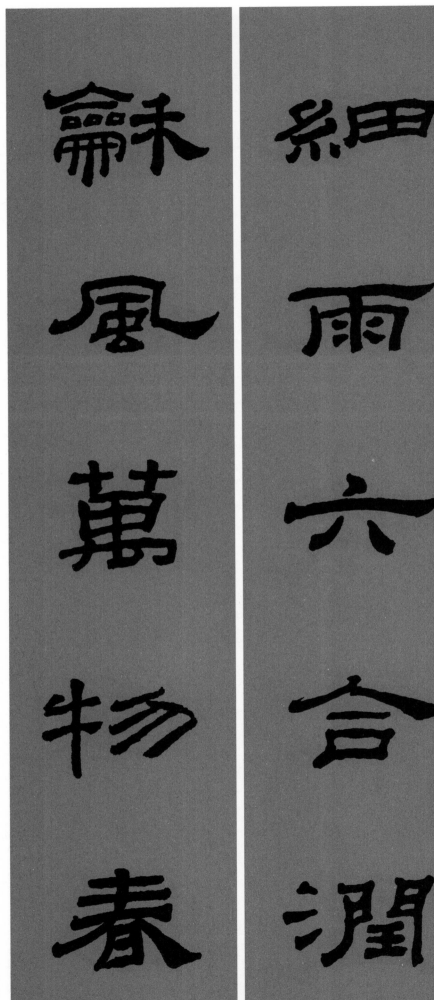

上联｜细雨六合润
下联｜和风万物春

游春信至乐
曲水足可观

遊春信至樂

曲水足可觀

遠山含紫氣

芳樹發春暉

上联　远山含紫气
下联　芳树发春晖

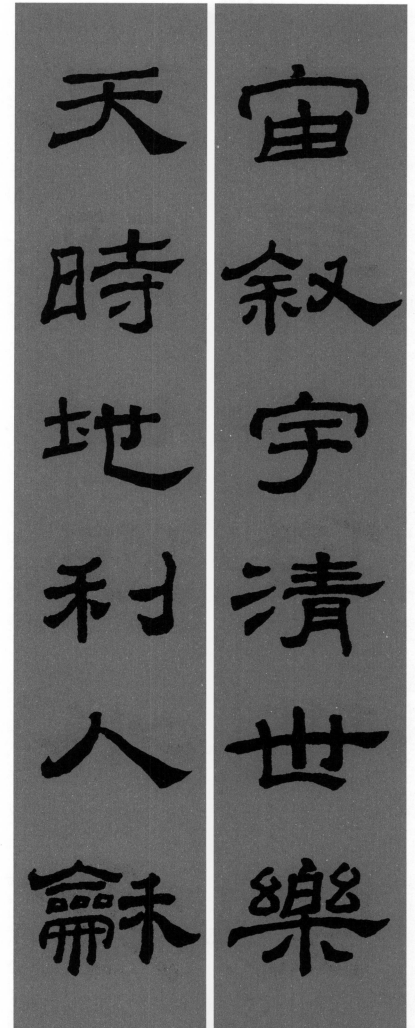

宙叙宇清世乐

天时地利人和

上联 — 宙叙宇清世乐
下联 — 天时地利人和

祖國山明水秀

中華人傑地靈

上联｜祖国山明水秀
下联｜中华人杰地灵

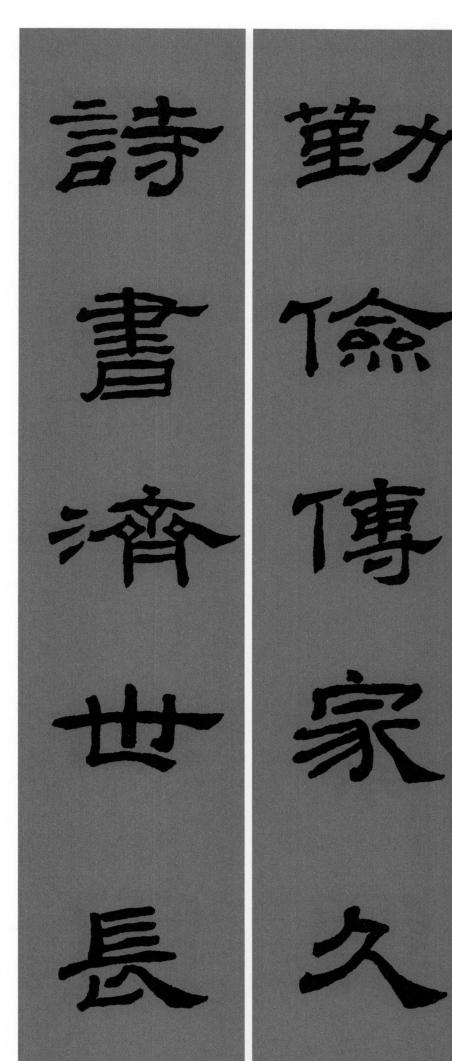

上联 勤俭传家久
下联 诗书济世长

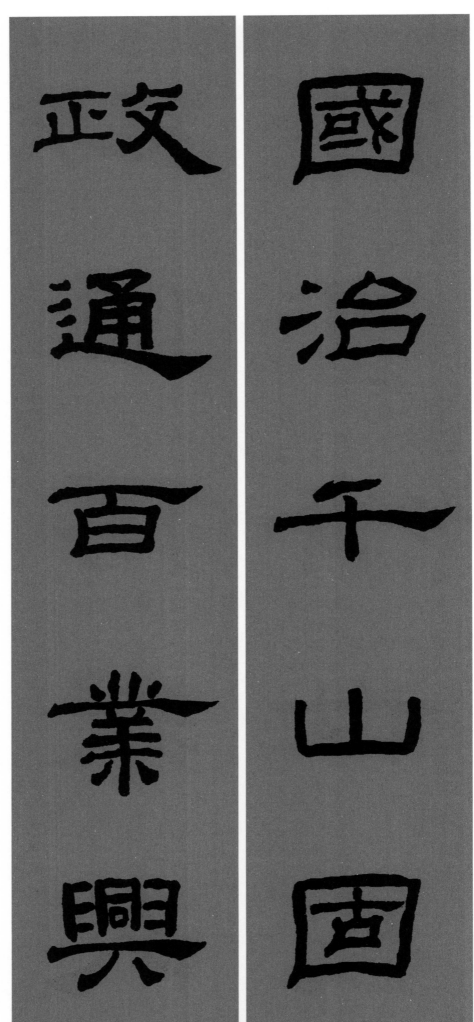

吉祥草發親仁里

富貴苍開畫錦堂

上联｜吉祥草发亲仁里

下联｜富贵花开昼锦堂

四表光華瞻正朔

萬方歌舞慶同春

上联一 四表光华瞻正朔

下联一 万方歌舞庆同春

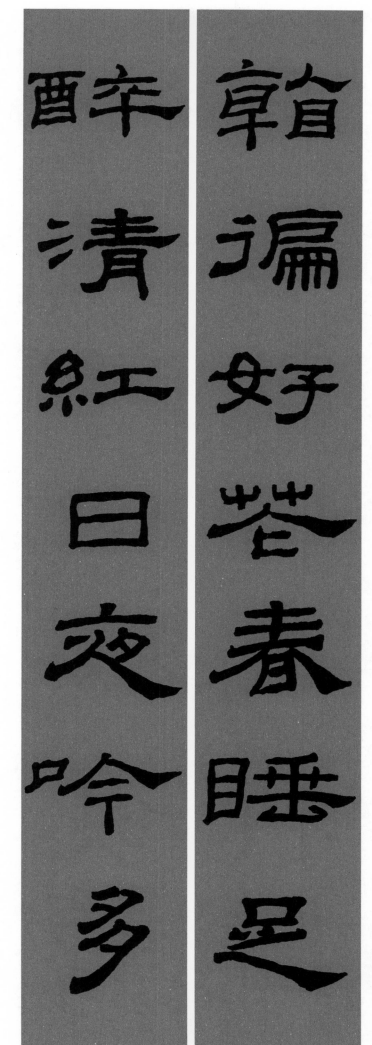

乙瑛碑集字春联——通用春联

上联 看遍好花春睡足

下联 醉清红日夜吟多

鸾翔空腾庆霭

鱼龙献瑞展新图

上联｜鸾鹤翔空腾庆霭
下联｜鱼龙献瑞展新图

東風徐徐辭舊歲

梅花點點報新春

上联—— 东风徐徐辞旧岁
下联—— 梅花点点报新春

長空風暖燕翦柳

大地春濃蝶戀花

上联一 长空风暖燕剪柳

下联一 大地春浓蝶恋花

淡如秋水閑中味

似春風靜後功

上联 淡如秋水闲中味

下联 和似春风静后功

鹤羣常繞三株樹

苍氣渾如百龢香

上联｜鹤群常绕三株树

下联｜花气浑如百和香

四海春临绿千柳

九州福至荣万苍

韶序启青阳煦回岁龠

祥光腾紫气庆溢儴闾

上联　韶序启青阳煦回岁龠
下联　祥光腾紫气庆溢仙间

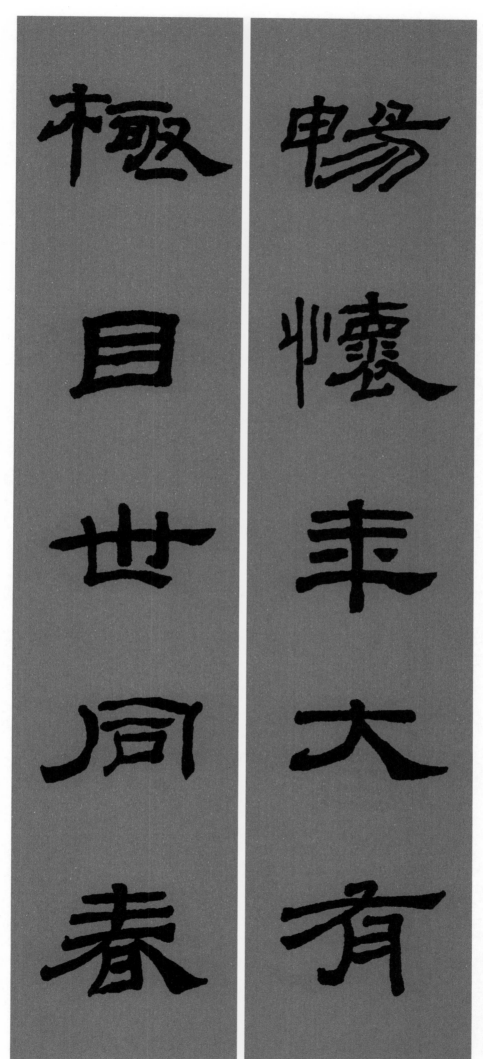

上联｜畅怀年大有
下联｜极目世同春

豐獲作當先

有餘勤為本

上联 有余勤为本
下联 丰获作当先

節儉四時裕

勤勞五穀豐

上联 节俭四时裕
下联 勤劳五谷丰

多有餘穀釀新酒

少存疑字出舊秊

上联｜多有余谷酿新酒
下联｜少存疑字出旧年

子孝孫賢至樂无極

時有歲穌百穀乃登

上联 子孝孙贤至乐无极
下联 时有岁和百谷乃登

智仁谐乐寿

帱载浃祥龢

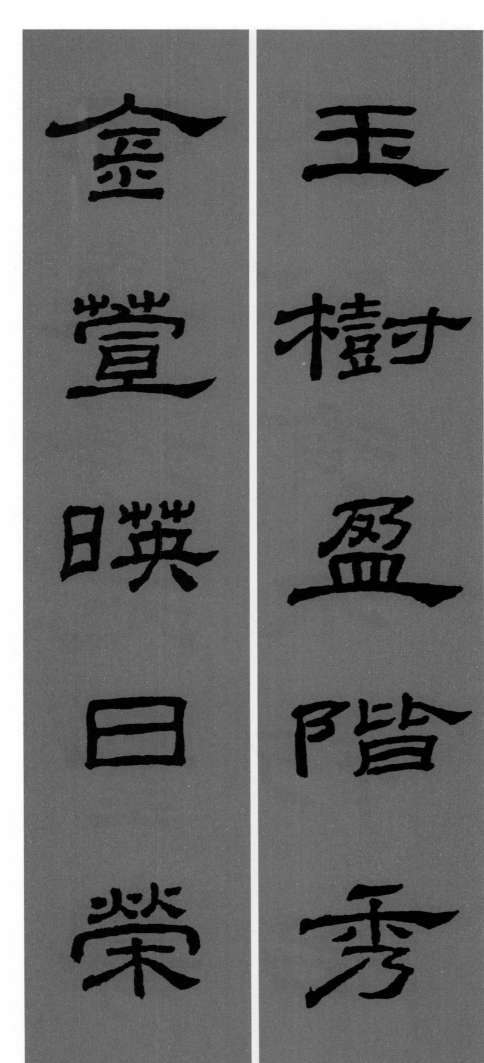

金萱映日荣

玉树盈阶秀

上联｜玉树盈阶秀
下联｜金萱映日荣

大德得无量寿

吾公有不朽名

上联一 大德得无量寿
下联一 吾公有不朽名

樂府重歌壽譜

綵衣兩兩戲嘉辰

上联 — 乐府重重歌寿谱

下联 — 彩衣两两戏嘉辰

蘭橑香繞宜春帖

桂宮笞浮獻壽盃

上联一兰橑香绕宜春帖
下联一桂馆花浮献寿杯

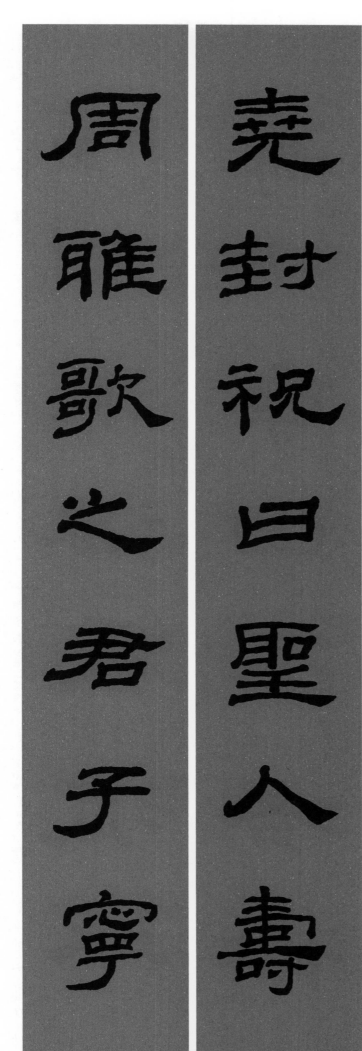

乙瑛碑集字春联 — 福寿春联

尧封祝曰圣人寿

周雅歌之君子宁

上联|尧封祝曰圣人寿
下联|周雅歌之君子宁

上联|尧封祝曰圣人寿
下联|周雅歌之君子宁

31

福如東海長流水

壽比南山不老松

上联 | 福如东海长流水
下联 | 寿比南山不老松

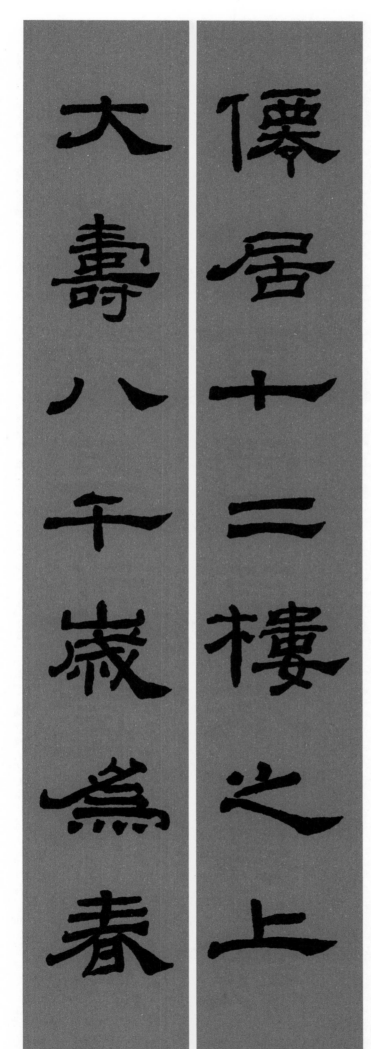

乙瑛碑集字春联 —— 福寿春联

上联 仙居十二楼之上
下联 大寿八千岁为春

億萬斯年永登仁壽

千八百國莫不尊親

上联一亿万斯年永登仁寿

下联一千八百国莫不尊亲

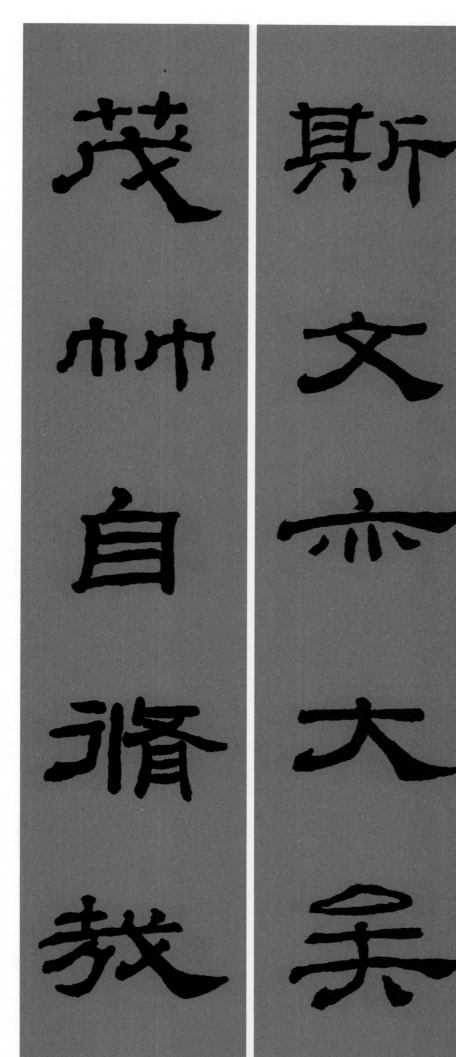

上联　斯文亦大矣
下联　茂竹自修哉

雅琴飛白雪

逸翰懷青霄

盛遊託春禊

引觴期風蘭

上联 —— 盛游托春禊
下联 —— 引觞期风兰

春雨可润物

羣苍要索詩

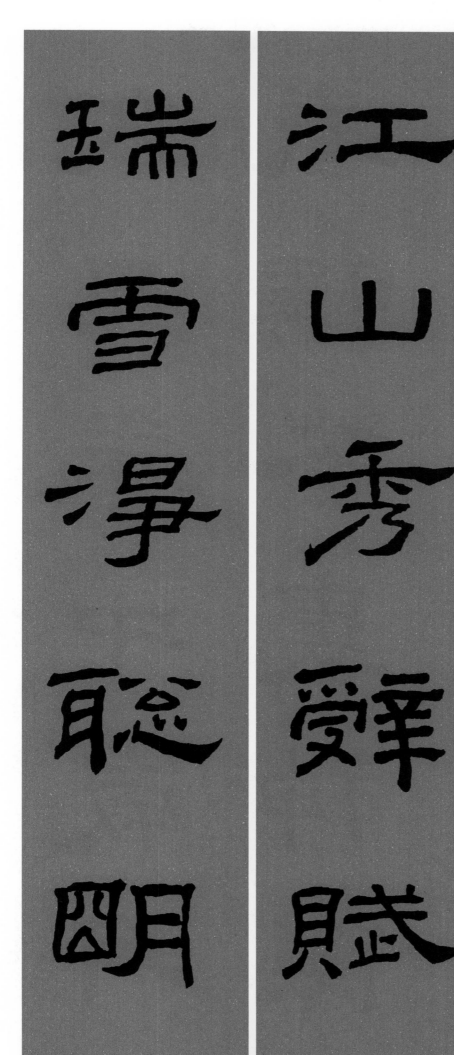

江山秀辞赋

瑞雪净聪明

上联 — 江山秀辞赋
下联 — 瑞雪净聪明

文品卷中岁月

春称荟裹神僊

上联一 文品卷中岁月
下联一 春称花里神仙

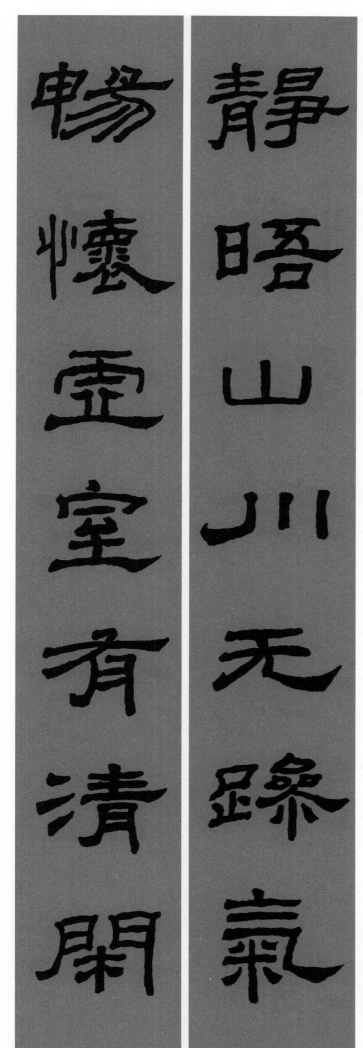

上联 静晤山川无躁气
下联 畅怀虚室有清闲

人品清矜在山水

天懷暢若當風蘭

時来天地皆同力

春至草木共滋萌

上联|时来天地皆同力
下联|春至草木共滋萌

閑看春水心无事

静聽天龢興自濃

上联 闲看春水心无事
下联 静听天和兴自浓

清風明月有其樂

嘉辰美景置諸懷

上联—清风明月有其乐
下联—嘉辰美景置诸怀

陽羨春茶瑤草碧

蘭陵美酒郁金香

上联｜阳羡春茶瑶草碧
下联｜兰陵美酒郁金香

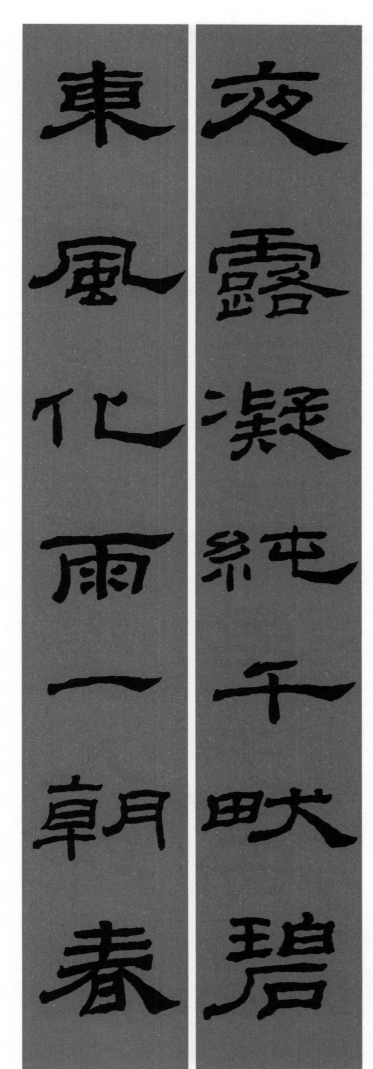

上联 夜露凝纯千畎碧
下联 东风化雨一朝春

上联— 夜露凝纯千畎碧
下联— 东风化雨一朝春

秋實春華學人所種

禮門義路君子安居

上联一秋实春华学人所种

下联一礼门义路君子安居

鳥囀歌來苍濃雪聚

雲隨竹動月共水流

上联　鸟啭歌来花浓雪聚
下联　云随竹动月共水流

雪明書帳冷

荼落訟庭閑

上联一 雪明书帐冷
下联一 花落讼庭闲

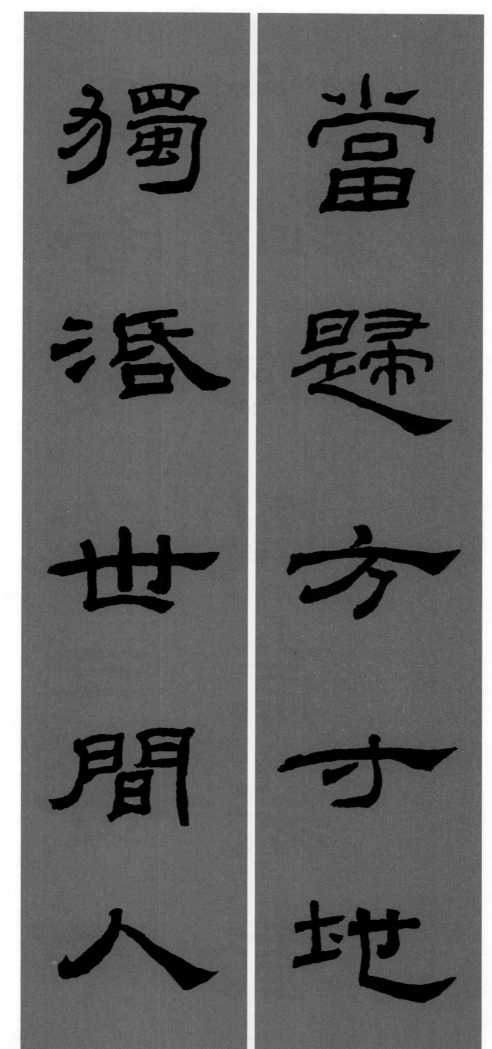

獨
活
世
間
人

當
歸
方
寸
地

上联｜当归方寸地
下联｜独活世间人

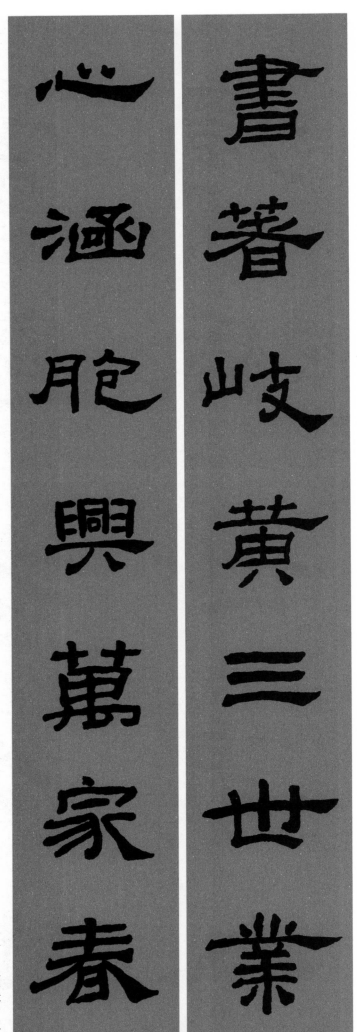

心涵胞興萬家春

書著岐黄三世業

上联一 书著岐黄三世业
下联一 心涵胞兴万家春

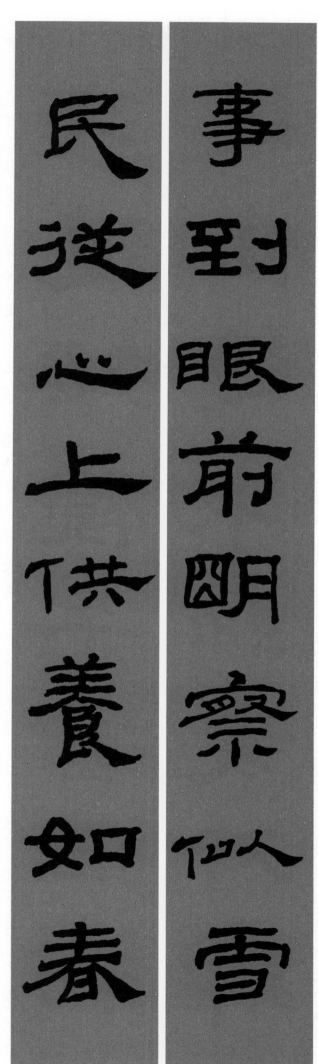

民从心上供养如春

事到眼前明察似雪

上联 | 事到眼前明察似雪
下联 | 民从心上供养如春

交道接禮千金日利

近悦遠来餘慶衍財

行道有福能勤有继

居安思危在约思纯

上联 行道有福能勤有继
下联 居安思危在约思纯

造诣精深超出凡识

知类通达蔚为大观

壮思兴飞逸情云上

朗姿玉畅惠风兰披

上联｜壮思兴飞逸情云上
下联｜朗姿玉畅惠风兰披

上联｜壮思兴飞逸情云上
下联｜朗姿玉畅惠风兰披

纵海酣清晖闾门日利

开卷得佳句新春大吉

琅璬逸韵应嵩呼久矣八风从律

闾阎晴光凝嶰吹康哉九叙惟歌

上联 — 琅璬逸韵应嵩呼久矣八风从律
下联 — 闾阎晴光凝嶰吹康哉九叙惟歌

山河添秀色

大地浴春晖

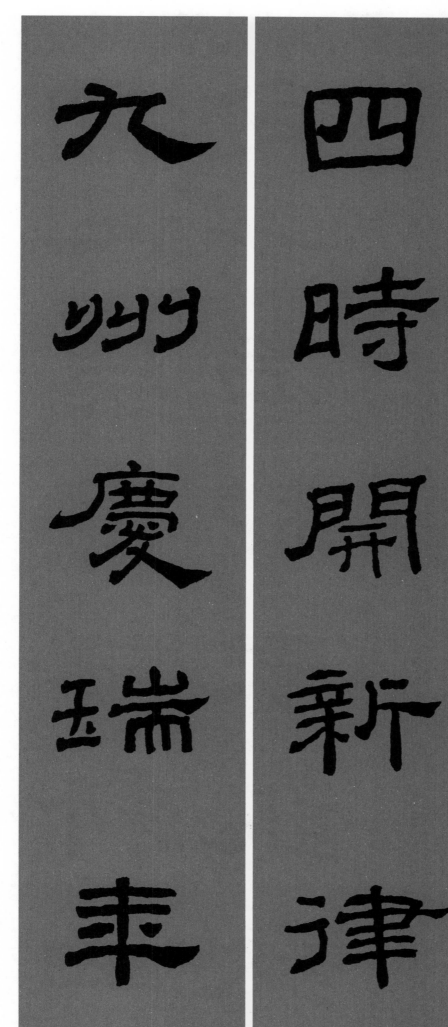

乙瑛碑集字春联 —— 爱国春联

上联 | 四时开新律
下联 | 九州庆瑞年

上联 | 四时开新律
下联 | 九州庆瑞年

61

同心兴国谱新曲

合力治邦奏凯歌

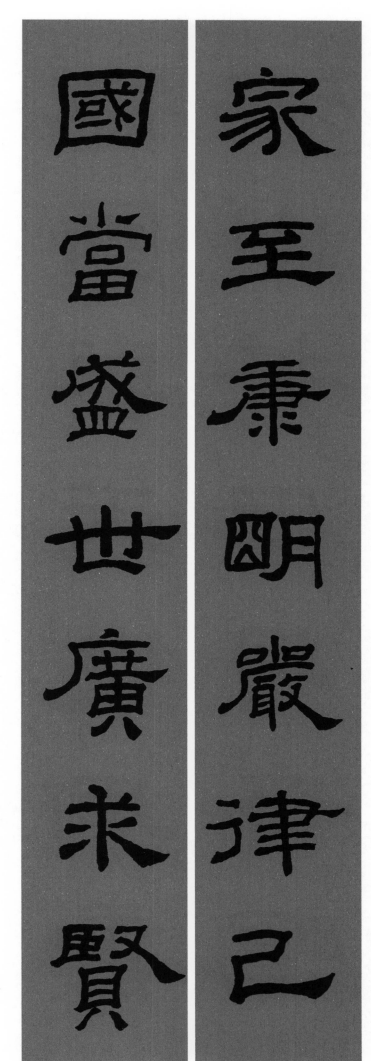

上联｜家至康明严律己

下联｜国当盛世广求贤

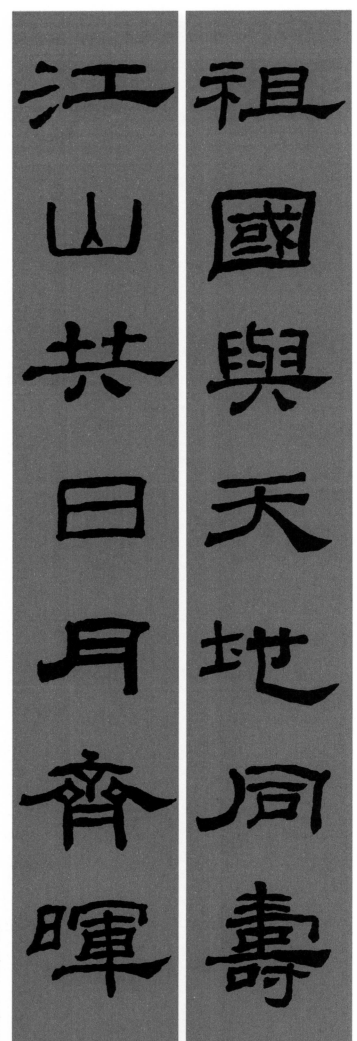

上联一 祖国与天地同寿

下联一 江山共日月齐晖

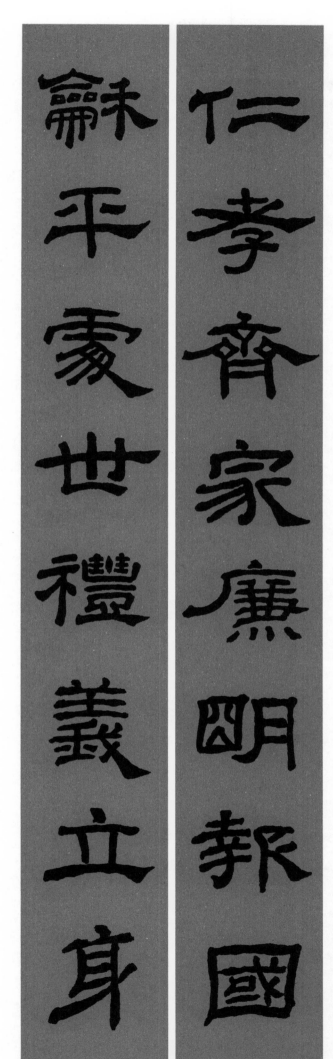

乙瑛碑集字春联 一爱国春联

仁孝齐家廉明报国

平泰世礼义立身

65

上联一仁孝齐家廉明报国
下联一和平处世礼义立身

樂見民主民足民進

喜聞國富國新國彊

上联一 乐见民主民足民进

下联一 喜闻国富国新国强

清畎泠風従虎順

碧霞紅雨伴春来

上联｜清畎泠风从虎顺

下联｜碧霞红雨伴春来

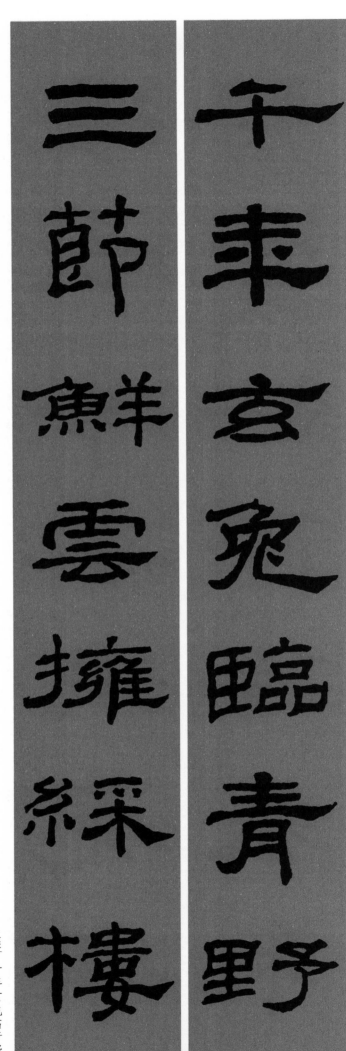

千年玄兔临青野

三节鲜云拥彩楼

上联 千年玄兔临青野
下联 三节鲜云拥彩楼

春龍飛昊布時雨

太簇贊陽招化鳩

3

上联｜春龙飞昊布时雨
下联｜太簇赞阳招化鸠

遊霧騰蚍上玄武

徇鐸才士創雜文

上联一 游雾腾蛇上玄武

下联一 徇铎才士创雄文

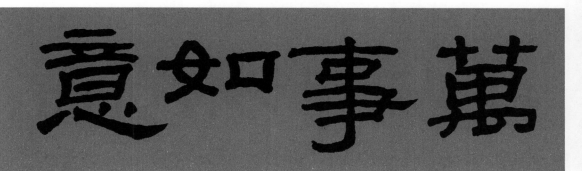

横披｜ 诗礼传家

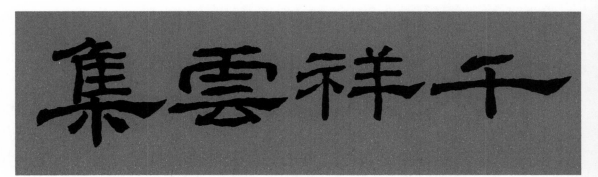

横披｜ 万事如意

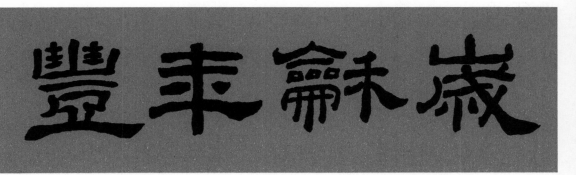

横披｜ 千祥云集

横披｜ 岁和年丰

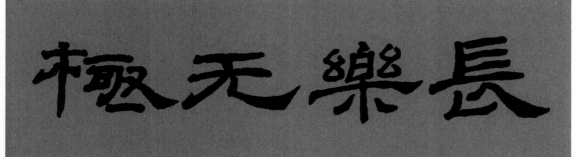

横披| 年年有余

横披| 瑞满神州

横披| 长乐无极

小贴士

通用——万象更新、春迎四海、一元复始、春满人间、万象呈辉、瑞气盈门、万事如意；
丰收——五谷丰登、风调雨顺、时和岁丰、物阜民康、雪兆年丰、春华秋实、吉庆有余；
福寿——福乐长寿、五福齐至、紫气东来、寿山福海、益寿延年、福缘善庆、福寿康宁；
文化——惠风和畅、千祥云集、鸟语花香、日月生辉、瑞气氤氲、正气盈门、江山如画；
行业——百花齐放、业精于勤、业广惟勤、万事如意、千秋大业；
爱国——振兴中华、江山多娇、大好河山、气壮山河、瑞满神州、祖国长春；
生肖——闻鸡起舞、灵猴献瑞、龙腾虎跃、龙兴中华、万马争春。

图书在版编目(CIP)数据

乙瑛碑集字春联 / 沈浩编. -- 上海：上海书画出版
社，2022.10
（春联挥毫必备）
ISBN 978-7-5479-2899-8

Ⅰ. ①乙… Ⅱ. ①沈… Ⅲ. ①隶书—碑帖—中国—东汉
时代 Ⅳ. ①J292.22

中国版本图书馆CIP数据核字(2022)第174164号

乙瑛碑集字春联
春联挥毫必备

沈浩 编

责任编辑	张恒烟 冯彦芹
审 读	陈家红
责任校对	朱 慧
技术编辑	包赛明

出版发行	上 海 世 纪 出 版 集 团 ⑧ 上海书画出版社
地址	上海市闵行区号景路159弄A座4楼
邮政编码	201101
网址	www.shshuhua.com
E-mail	shcpph@163.com
制版	上海久段文化发展有限公司
印刷	浙江海虹彩色印务有限公司
经销	各地新华书店
开本	690×787 1/8
印张	10
版次	2022年10月第1版 2022年10月第1次印刷
印数	0,001-4,000

书号	**ISBN 978-7-5479-2899-8**
定价	**35.00元**

若有印刷、装订质量问题，请与承印厂联系